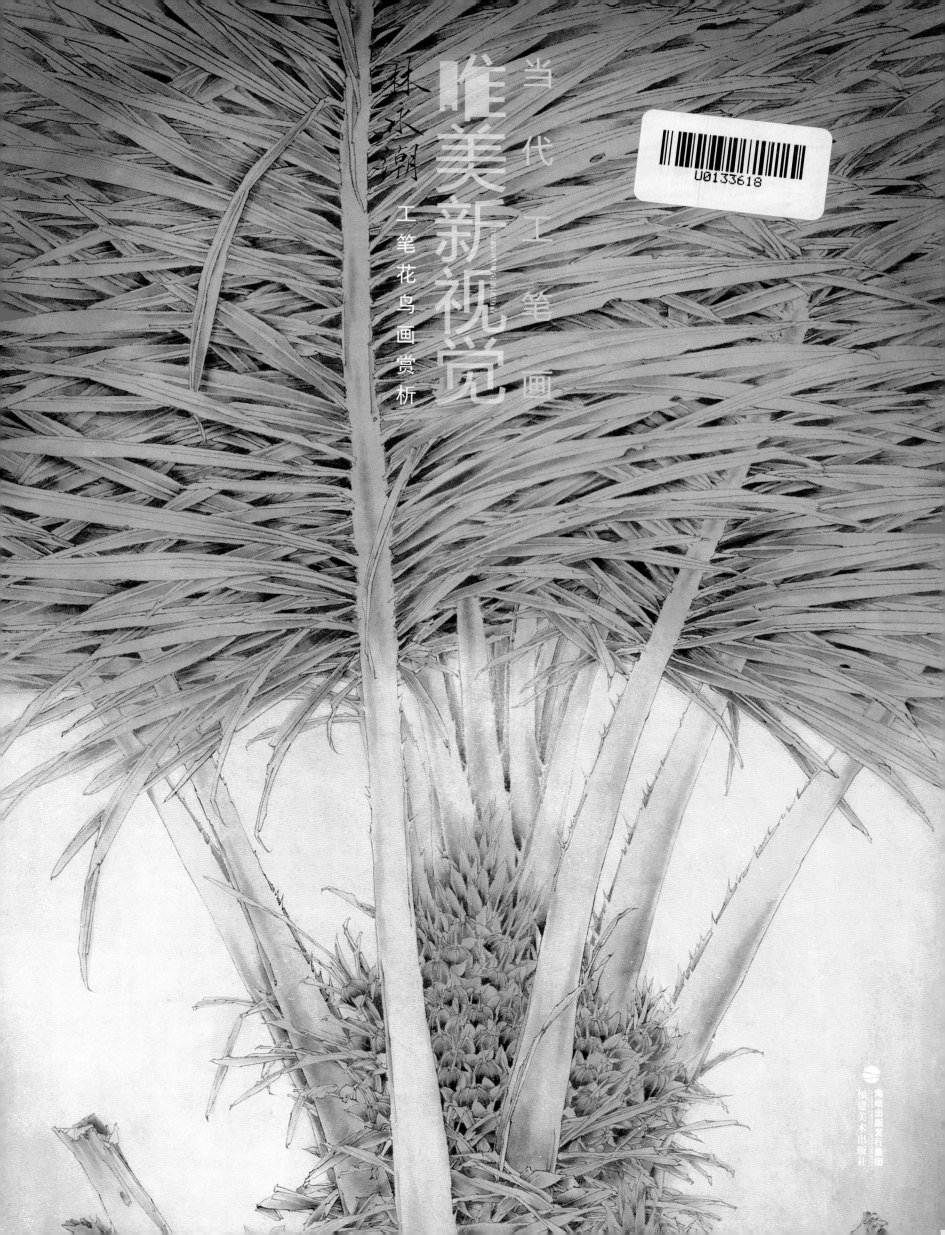

当代 工笔画

唯美新视觉

工笔花鸟画赏析

林永潮

海峡出版发行集团

福建美术出版社

林永潮

1977年生于福建诏安，启蒙老师沈荣添先生，受教于高继文等老师。1995年进修于北京画院研究生班，师从王庆生老师，专攻工笔花鸟。1998年考入中央美术学院中国画系，受教于韩国榛、田黎明、华其敏、李洋、毕建勋、刘庆和等老师，主攻写意人物。2002年毕业于中央美院并获学士学位。2008年获江南大学硕士学位，受教于张福昌老师。2002年至今任教于福州大学厦门工艺美术学院。

现为中国美术家协会会员、福建省青年美协常务理事、厦门美协人物画委员会秘书长。

近年主要展事：（为中国美协主办）

2005 作品工笔花鸟《丝语》入选 2005 年纪念抗战胜利六十周年全国中国画展
··· 作品工笔花鸟《和风》入选第三届青年中国画年展
··· 作品《金色棕榈》入选 2005 中国漆画展
··· 作品写意人物《考前班》入选首届中国写意画作品展
··· 作品工笔花鸟《朝霞》参加当代国画优秀作品提名展
··· 作品工笔花鸟《曦》获"长江颂"全国中国画作品提名展优秀作品奖
··· 作品工笔花鸟《化蝶》获"太湖情"全国中国画作品提名展优秀作品奖
2006 工笔花鸟画作品《晨》入选第六届中国工笔画展，并入选晋京展
··· 工笔花鸟画作品《暮》入选 2006 全国中国画提名展
··· 写意人物画作品《向日葵》获纪念长征胜利 70 周年全国中国画作品展优秀作品奖
2007 作品《秋月》入选首届草原情全国中国画提名展
··· 作品两幅入选第二届当代中国画学术论坛作品展
··· 作品《晓月》获第五届黎昌全国青年中国画展金奖
2008 作品《生》入选全国首届中国画线描艺术展
··· 应邀参加《中国美术大事记》三周年文献展
2009 参加十一届美展福建省展
2010 参加第三届当代中国画论坛（香港论坛）
2012 入选第七届中国美协会员精品展
··· 应邀参加第四届当代中国画学术台湾论坛

发表作品及论著

作品曾在《美术》、《画界》发表。多次在核心期刊上发表学术论文

出版个人专集

《速写人物解码》
《林永潮工笔花鸟画精品集》
《唯美白描精选——热带植物》

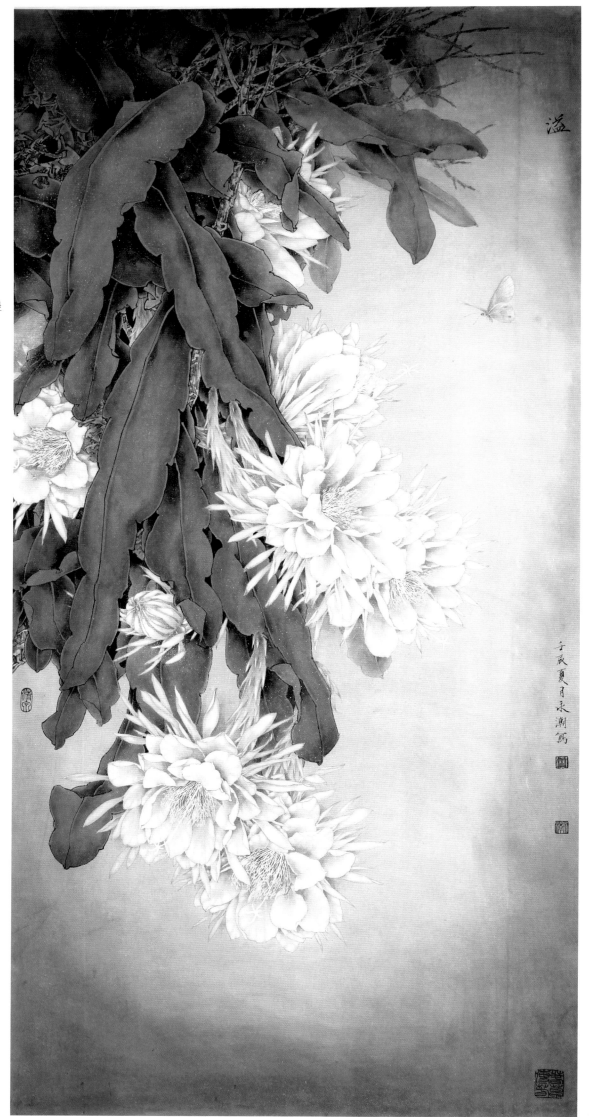

溢

子辰夏月永潮写

林永潮的作品朴实而典正，既不趋
向华丽富贵的皇家气象，也不迫近
清冷萧淡的隐逸风尚。他采宫廷艺
术的雍容大度而舍其拘谨，撷文人
水墨的雅致而避其狂放，构建了自
己独特的艺术风貌。在他的作品中
看不到"逸笔草草"和"文人墨戏"
之类的托辞，有的是一丝不苟的严
谨和千雕万琢的精致。在他的作品
中，充满了对自然、对生命的倾情
关爱，流露出非常人而可为的雍容
大气，以及天然去雕饰的清雅大方。
这让我们透过作品看到他温文尔雅
的艺术气质和俯仰自如的大家风采。

——王仲

中国美术家协会理事
原《美术》杂志主编

→ 溢　68×136cm　2012年

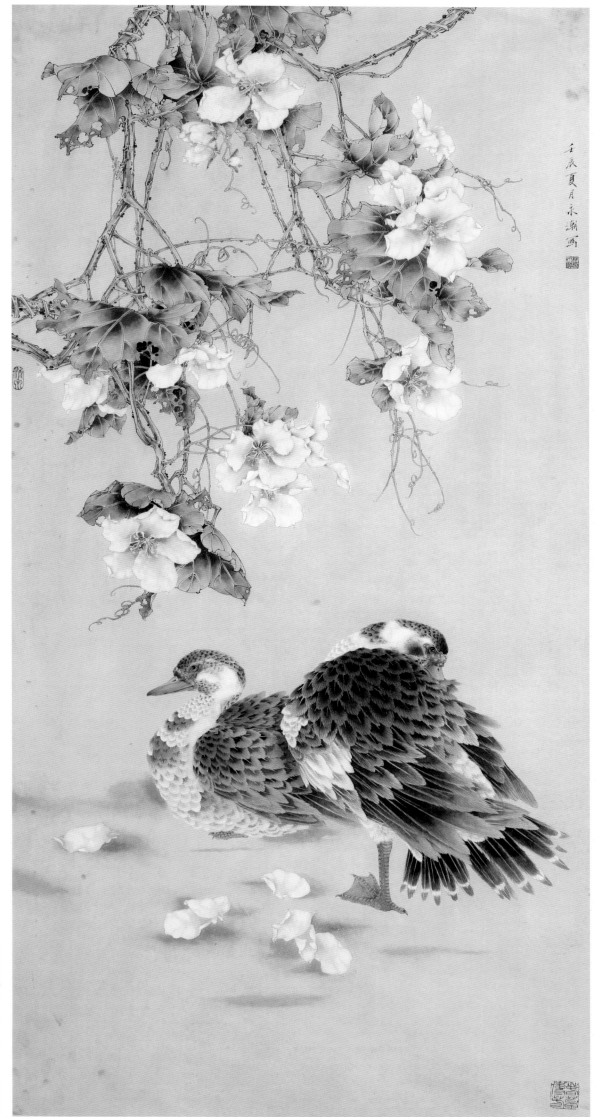

→ 闲禽宿花影　68×136cm　2012年

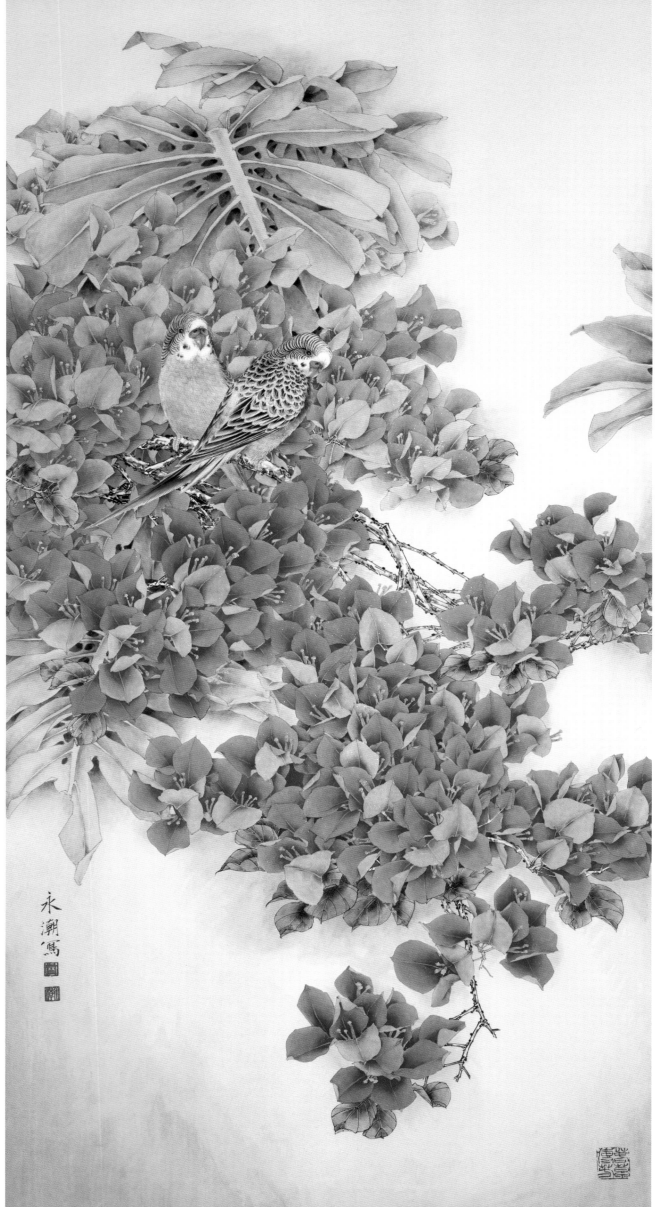

永潮寫

→ 清晨　68×136cm　2011 年

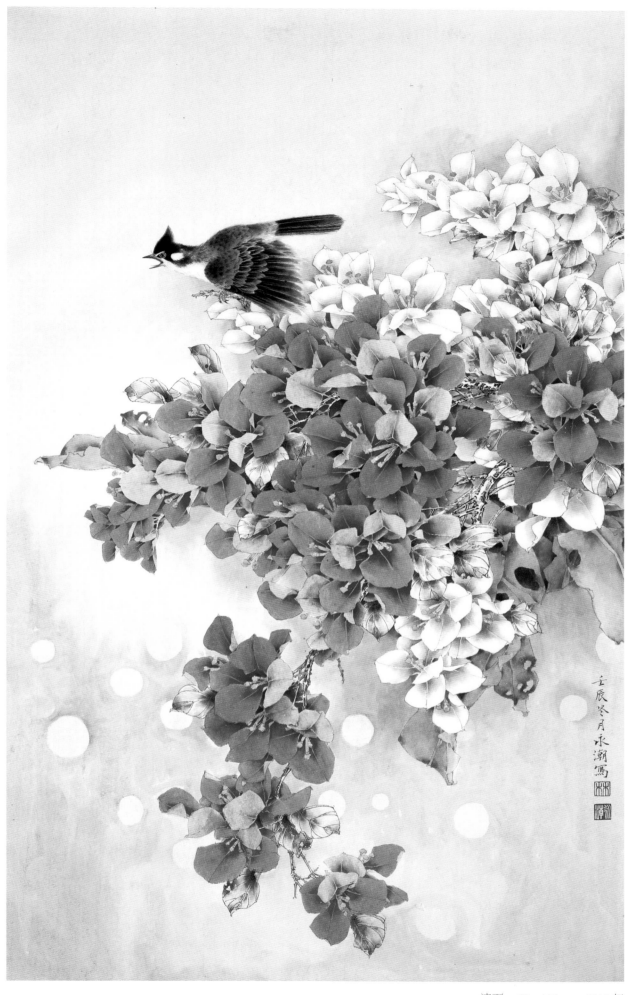

→ 清夏　68×136cm　2012 年

→ 共舞 68×136cm 2012年

辛卯春月永潮写

→ 秋高图　68×136cm　2011 年

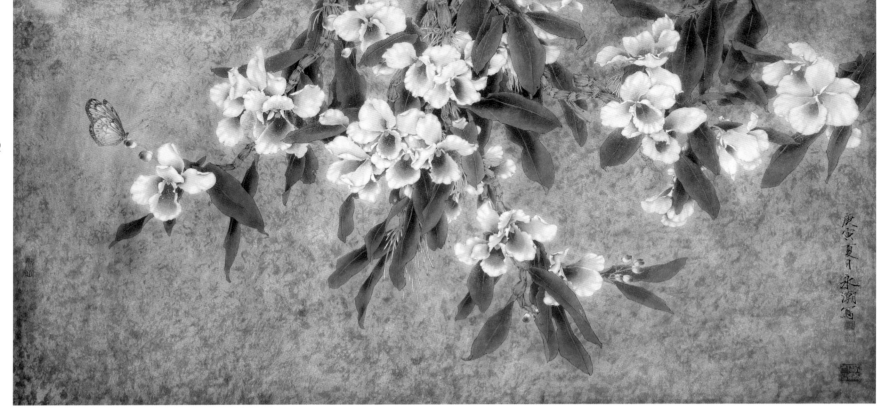

→ 幽香　136×68cm　2010 年

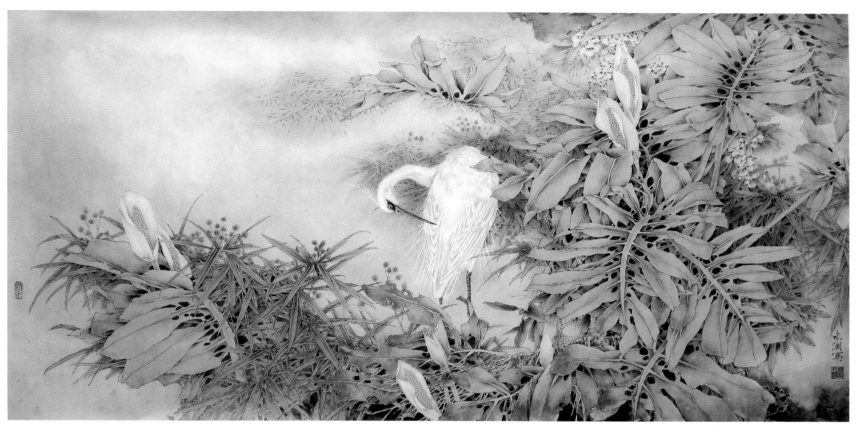

→ 晨鹭　136×68cm　2012 年

　　花鸟画是以花鸟寄情怀但又不离物象，因而画家首先要对其做深入观察，悉心体验，以致与自己的心灵融会贯通，领悟大自然的精神，才能真正发现、认识它的玄妙，从而产生表现它最本质，最独特的美的灵感和冲动。林永潮的作品向我们诠释了他在大自然中的体察，也向我们展现了他由此澄澈心灵，以智慧把大自然中的意趣同自己对大自然的情怀相映相谐的心路历程。因此，林永潮的工笔花鸟画有着自己独特的格调和品味。

<div align="right">

——唐　辉

荣宝斋出版社社长

荣宝斋画院常务副院长

</div>

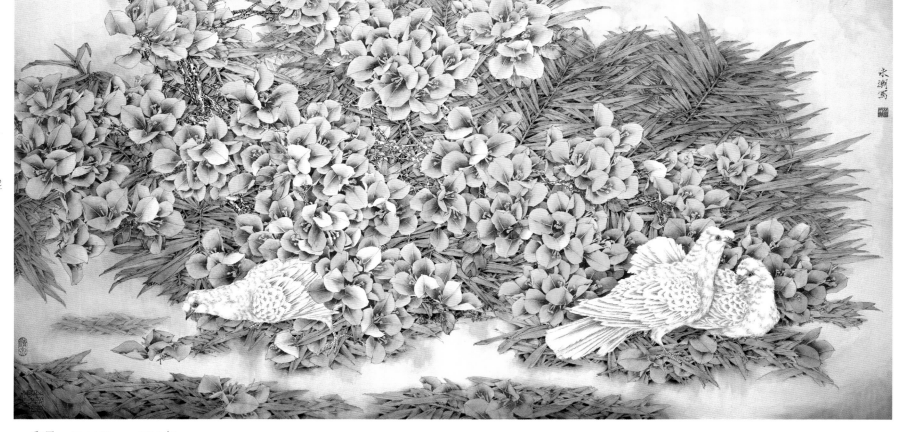

→ 和风　68×136cm　2012 年

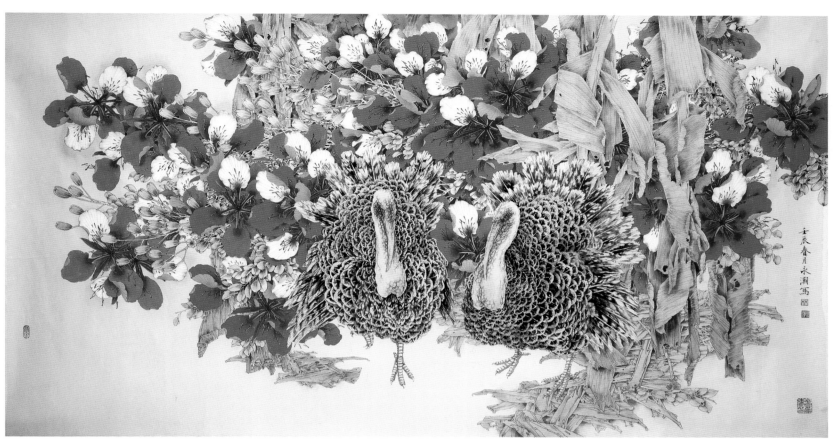

→ 阳春　178×97cm　2012 年

　　清人刘熙载云："写字者，写志也，书者，书也，如其学，如其才，如其志，总之曰如其人而已。"画和书一样，都是最能透出一个人的本性。画工笔也好，画写意也好；画山水也罢，画花鸟也罢，落笔即见精神，最后都要映射出你这个人。林永潮笔下的工笔花鸟作品，给人感觉厚实却是自然的苍润，古朴却是顽强的活力。这与轻佻、出位是完全不同的感觉。在今天前卫、张扬的横流中，林永潮的精神是落后了时代还是超越了呢？！

<div align="right">

——李木教

中国书法家协会理事

中国书法家评审委员会委员（中国书协草书专业委员会委员）

福建省书法家协会副主席

</div>

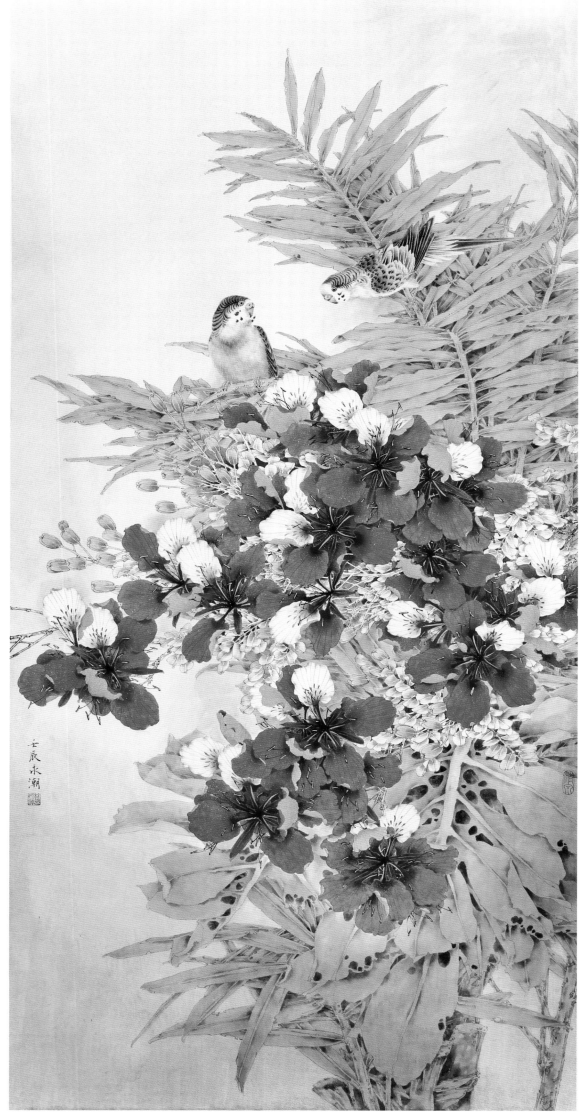

→ 凤花鹦鹉图　68×136cm　2012年

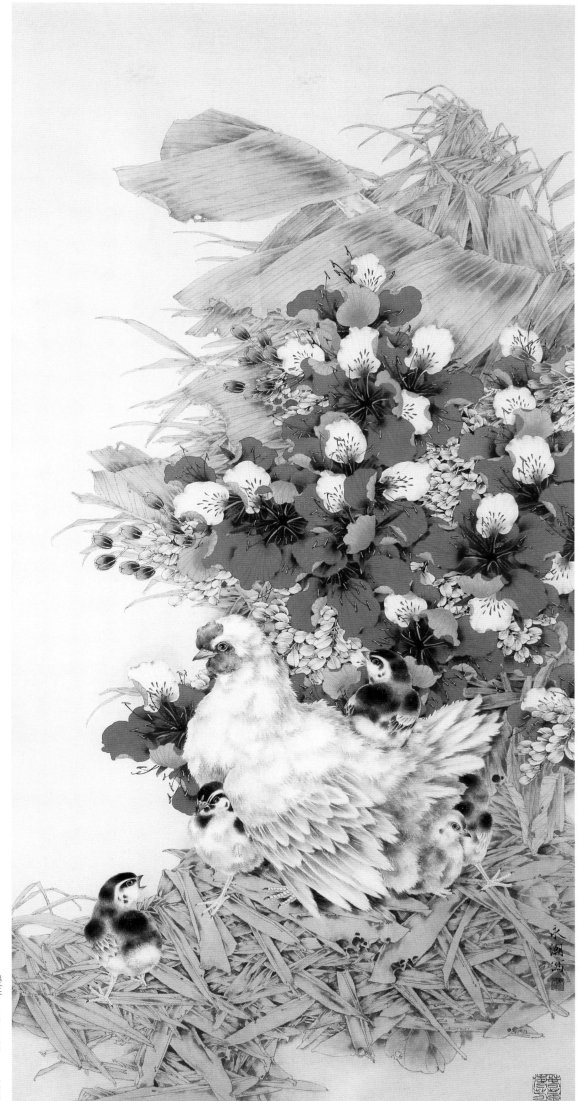

→ 暖春　68×138cm　2013年

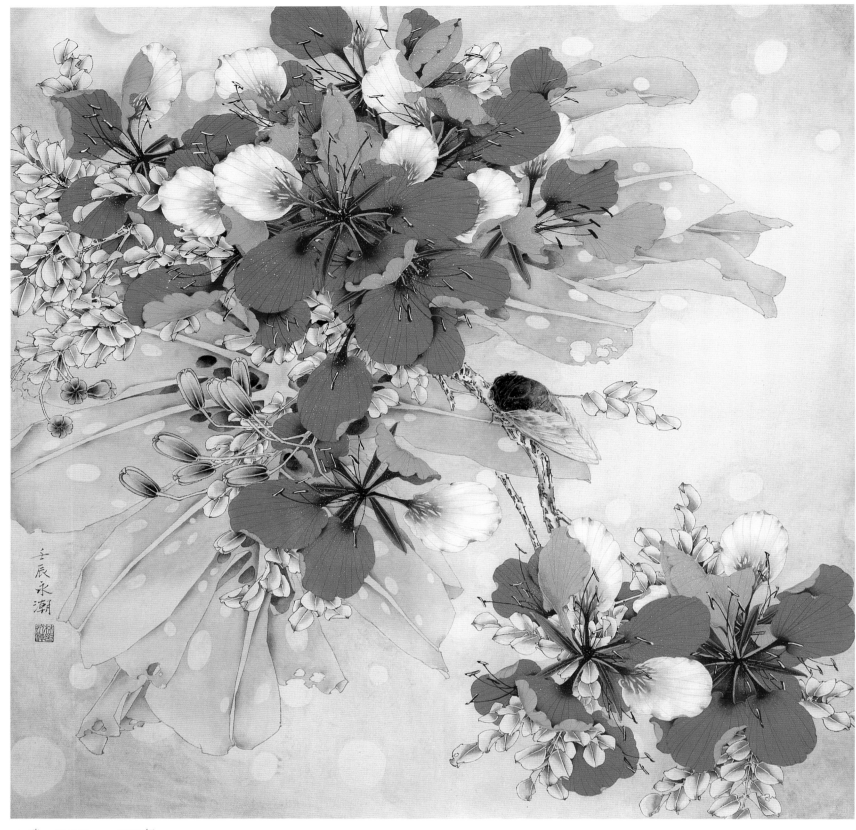

→ 鸣　68×68cm　2012 年

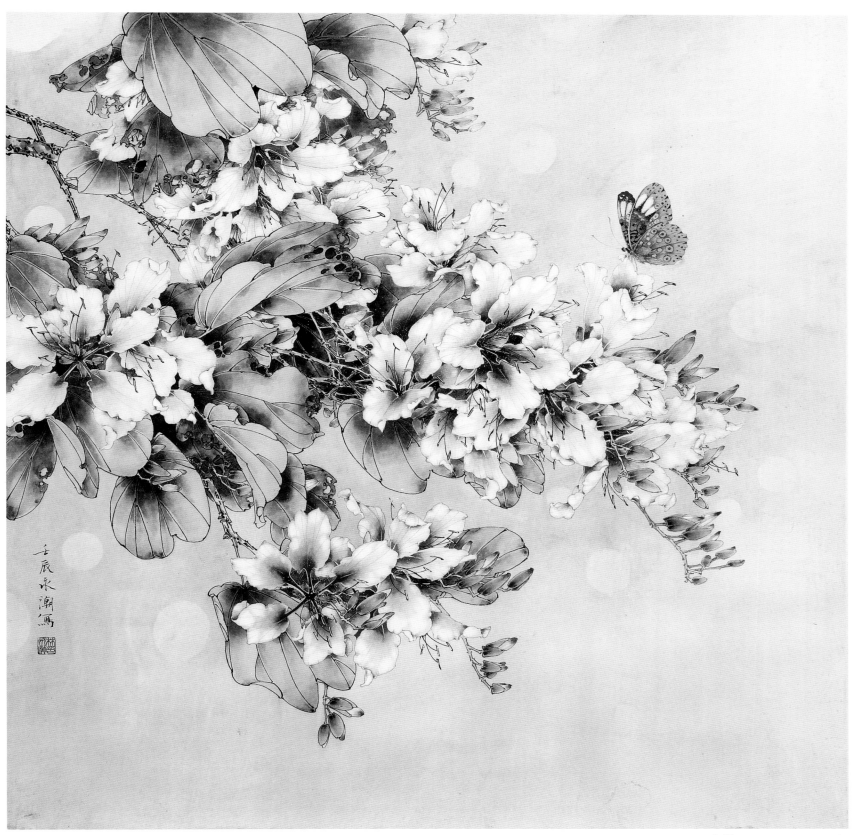

→ 化蝶　68×68cm　2012 年

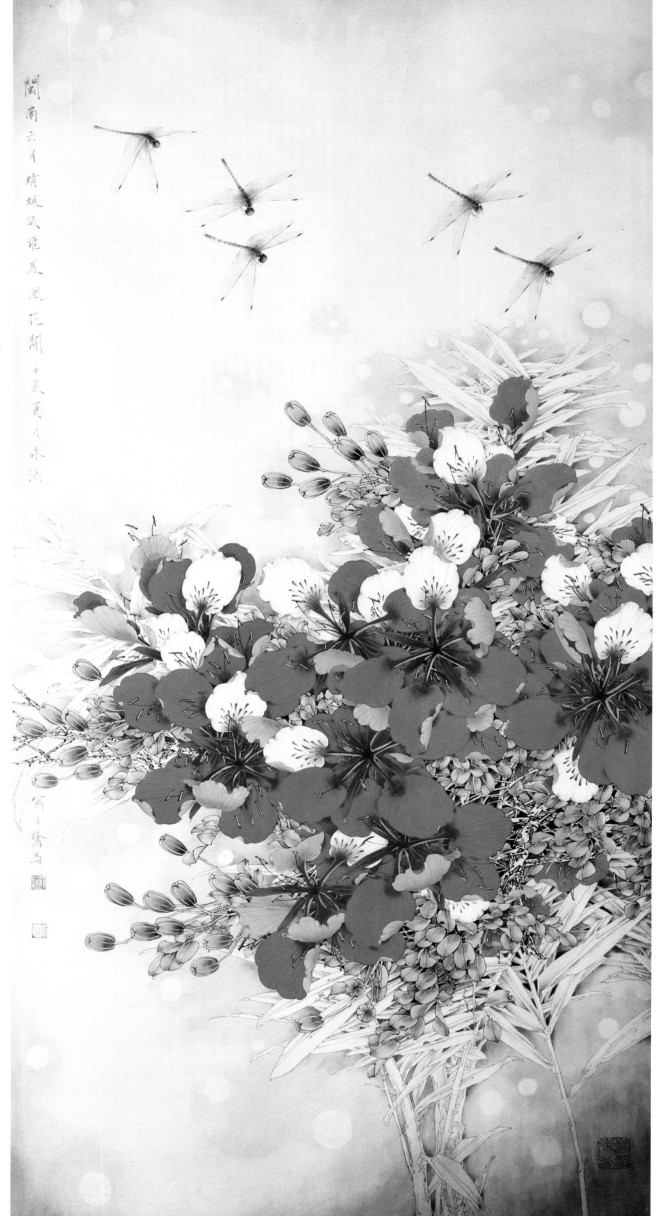

闽南六月蜻蜓低飞凤凰花开 壬辰夏日永潮

→ 宁夏 68×136cm 2012年

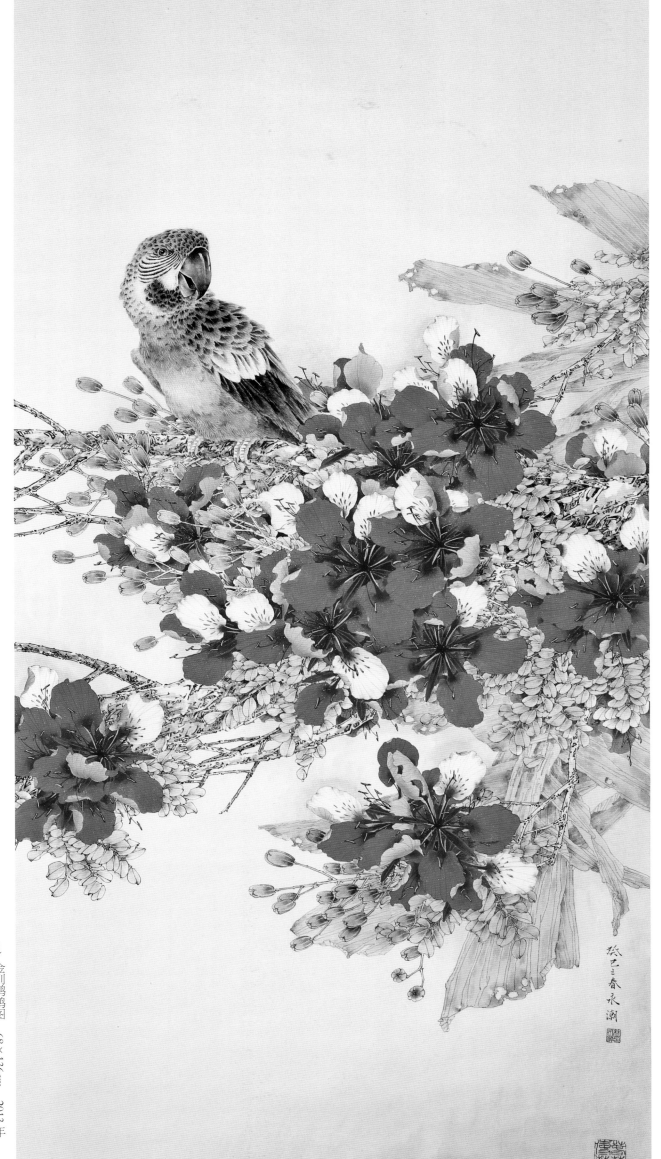

→ 金刚鹦鹉图　68×136cm　2013年

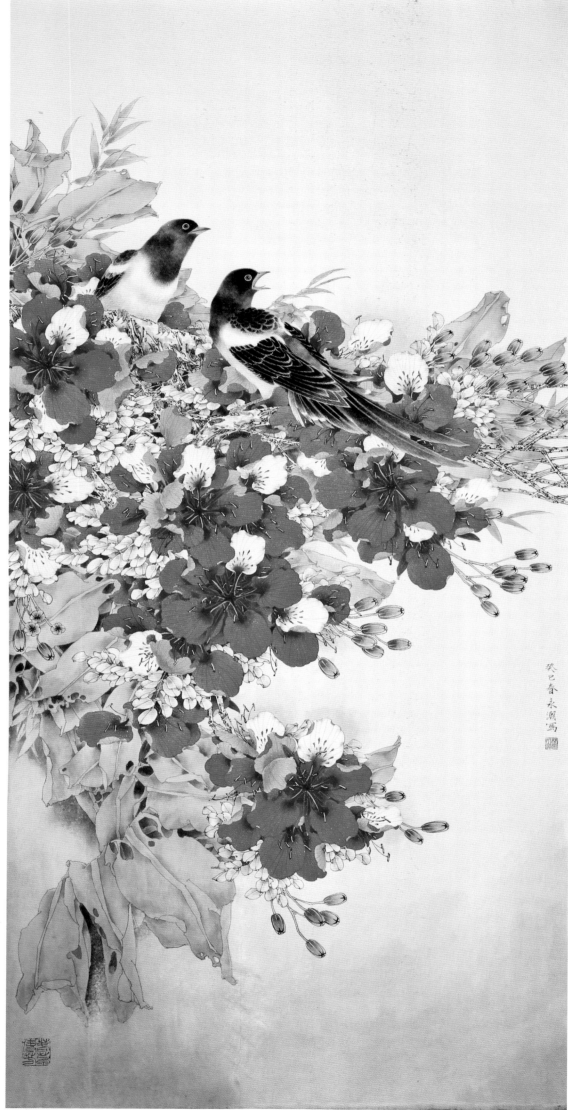

或许是林永潮从小喝八仙茶长大的原因，他的工笔花鸟画自有一股形美，色雅，香高，味醇的气息。也让我想到唐人王摩诘《鹿柴》云："空山不见人，但闻人语响，返景入深林，复照青苔上。"——在博大纷繁的自然景物中，他总能捕捉到最引人入胜的一瞬间，用笔墨细致入微地描写出一幅淡雅清新的画卷，意趣悠远，令人神往。

——刘中

中央国家机关青联资深委员

北京市青联常委

中国美术家协会外联部副主任兼北京国际美术双年展

办公室副主任

↓ 双喜图　68×136cm　2013年

永潮写

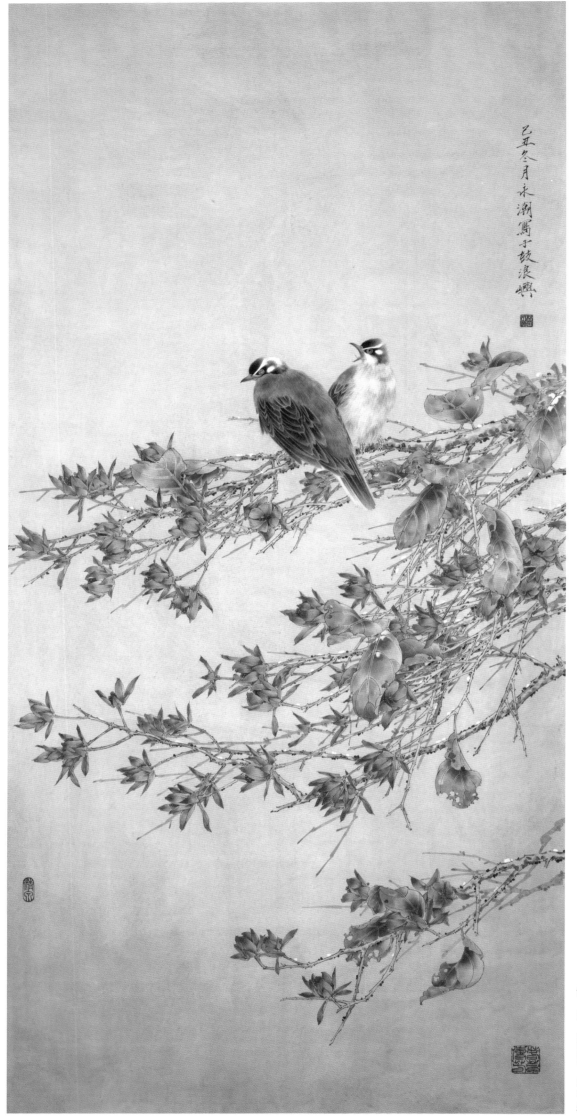

己丑冬月永潮寫于鼓浪嶼

→ 依 68×136cm 2009年

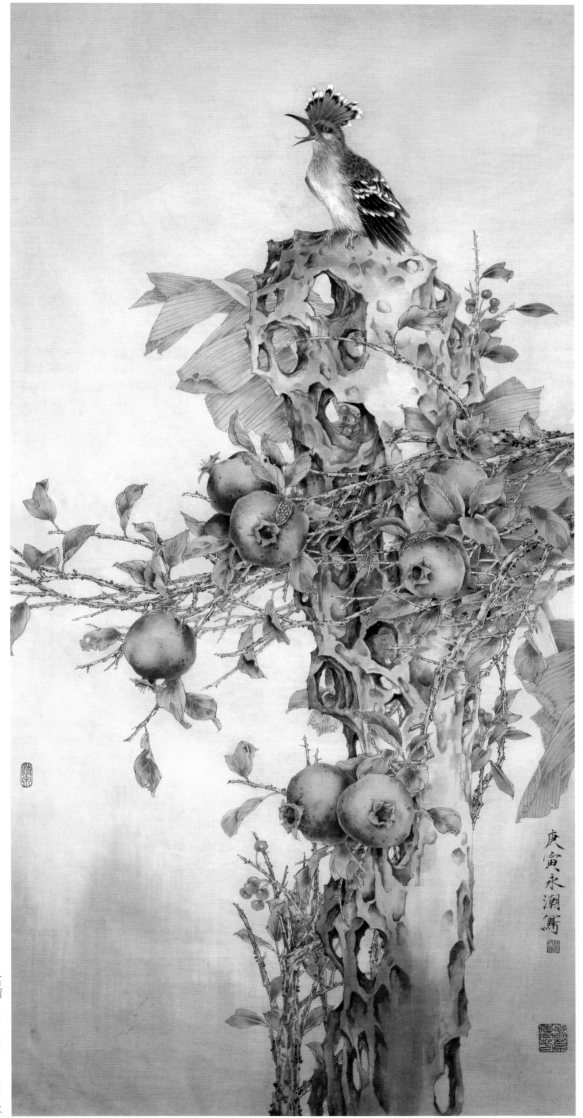

→ 石榴　68×136cm　2010年

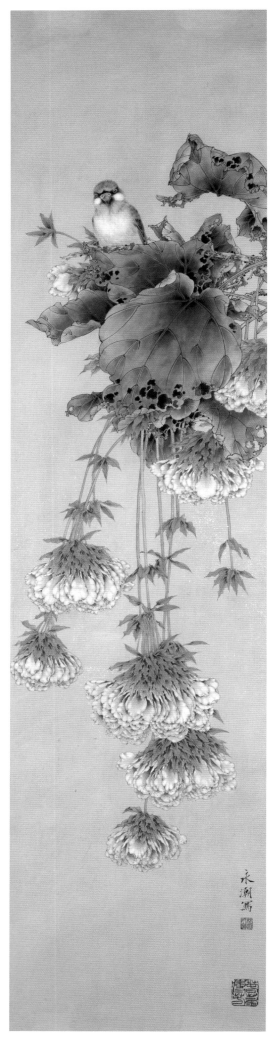
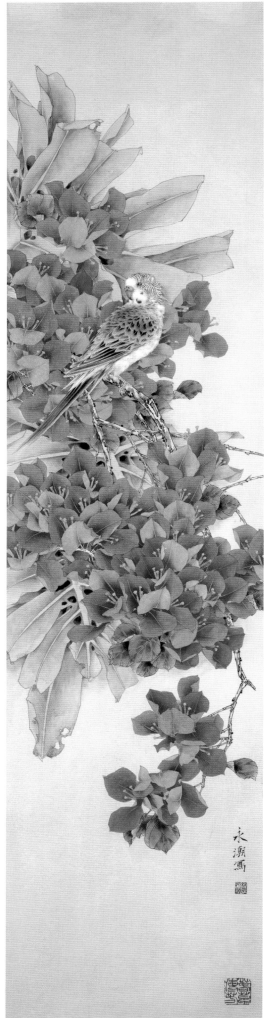
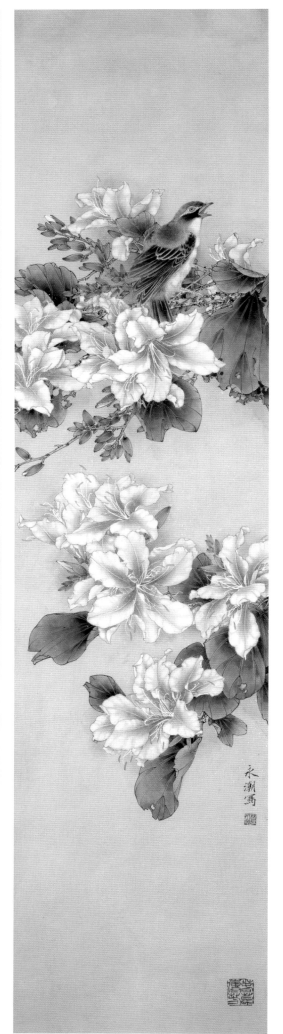

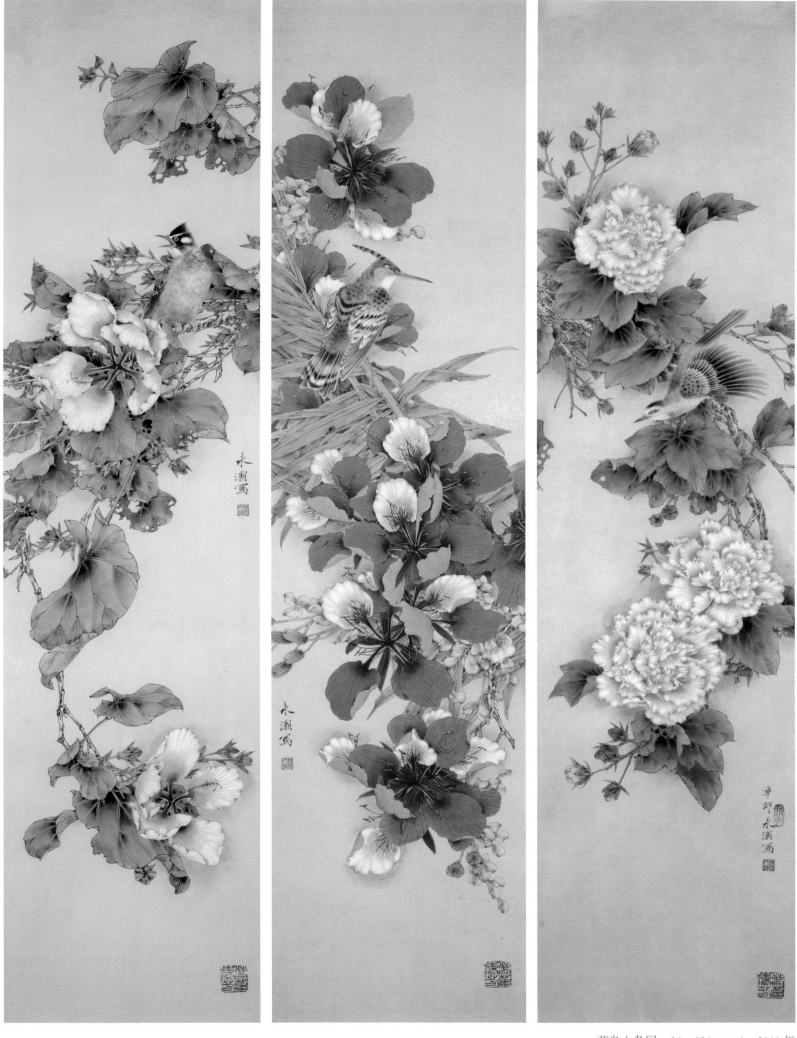

→ 花鸟六条屏　34×136cm×6　2011 年

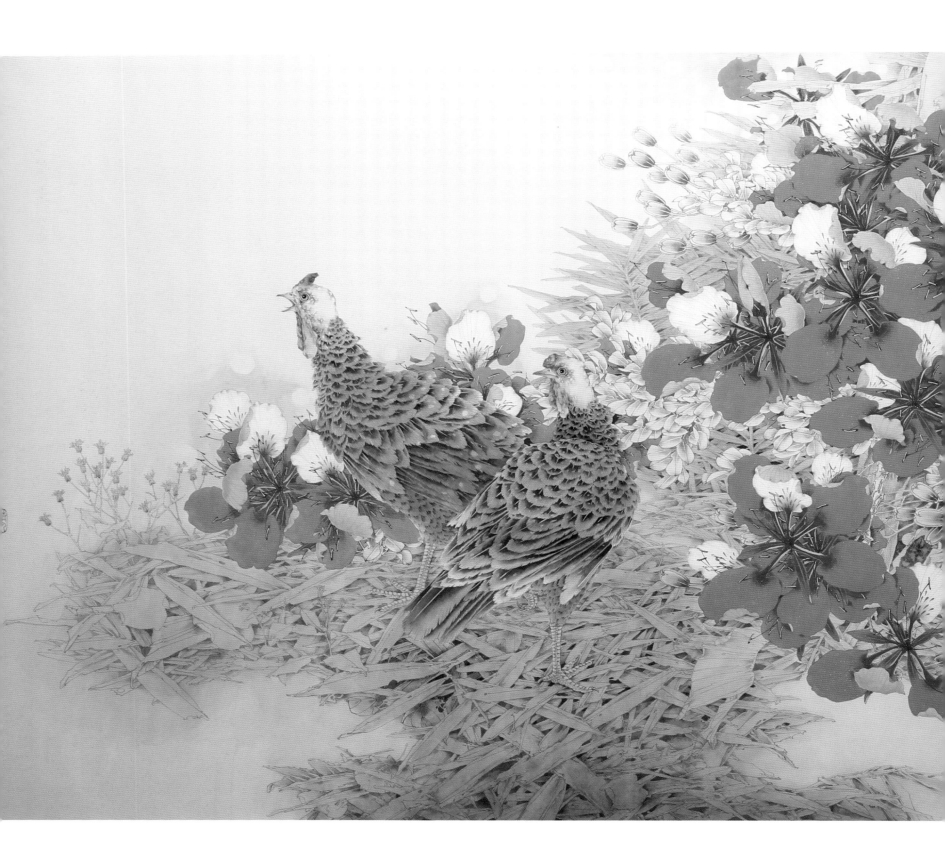

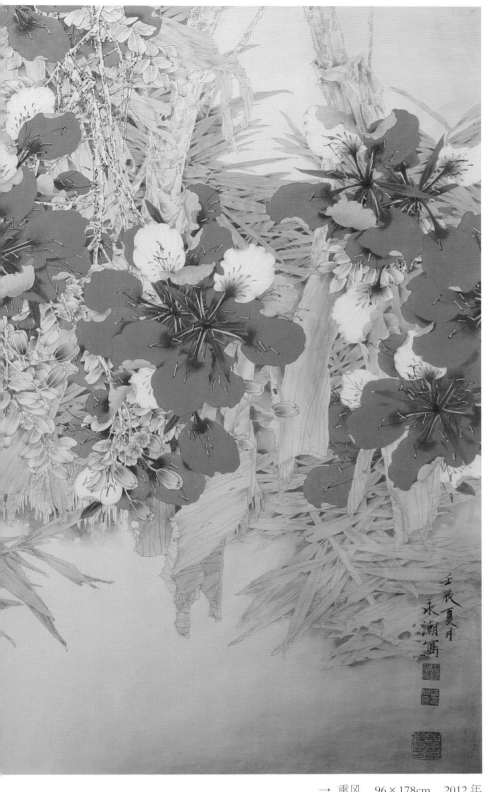

→ 熏风　96×178cm　2012 年

　　艺术境界的形成，在于取象万物，迁想妙得，达其性情，形其哀乐，常取自然之趣，而后悟天趣，澄心志，返本真，以艺术家本人的气质、胸襟、学识、修养、阅历、思想、情感乃至整个生命而贯注于作品之中。故人的境界有多高，作品的境界就有多高。这种境界正如庄子所谓的"坐忘"，使心灵与自然对话，身心在挥洒自如的状态中完成灵性于天地万物的交融。如此这般，必须甘于寂寞，拒绝媚俗。然高山流水，知音犹在。神致隽逸的作品，往往以其特有的风貌，令钟情者爱不释手。我便是那钟情者，神致隽逸的作品便出自林永潮笔下。

　　　　　　　　　　　　　　　　　　——沈恩赐
　　　　　　　　　　　　　　　　　　三远堂堂主

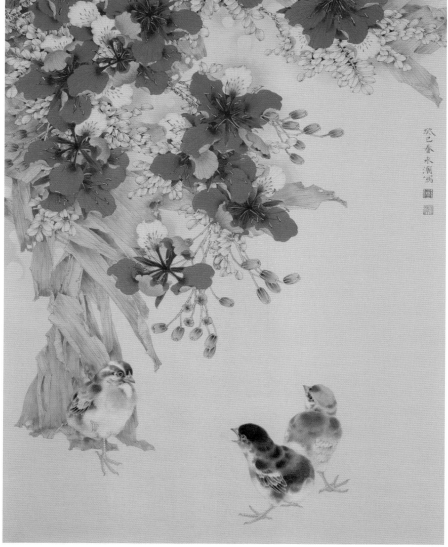

→ 午后（局部） 68×136cm 2013年

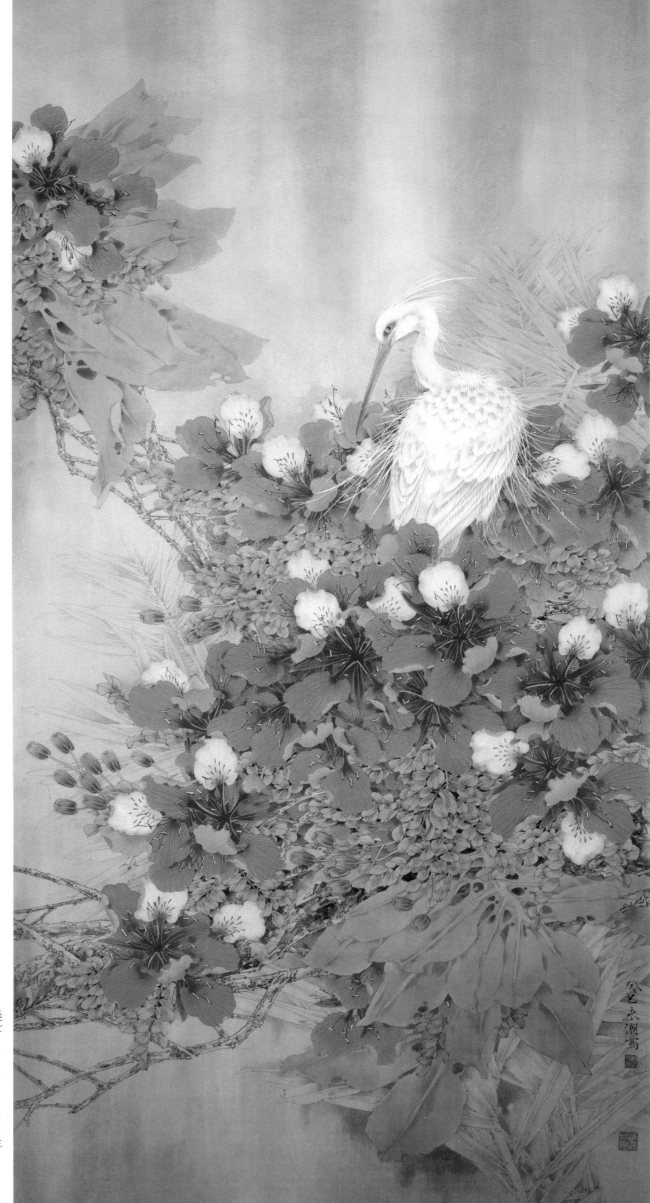

→ 晨妆　68×136cm　2013年

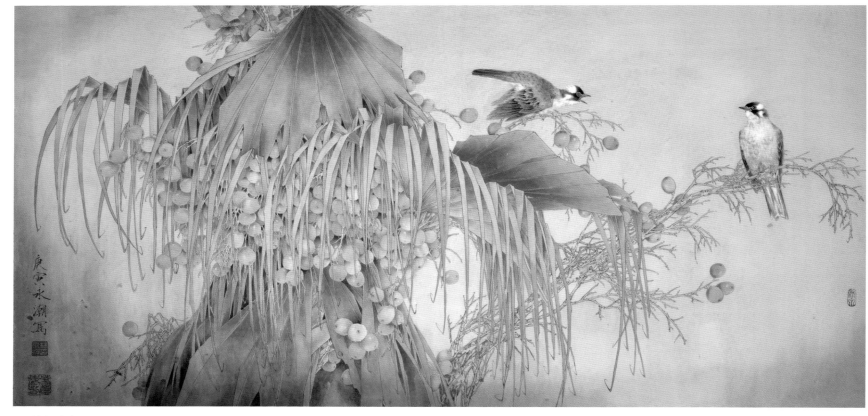

→ 棕榈小鸟　68×136cm　2010 年

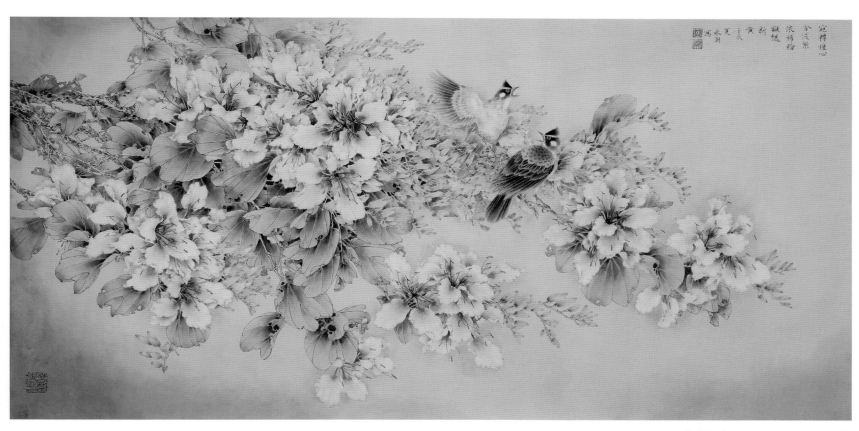

→ 紫荆双雀　68×136cm　2012 年

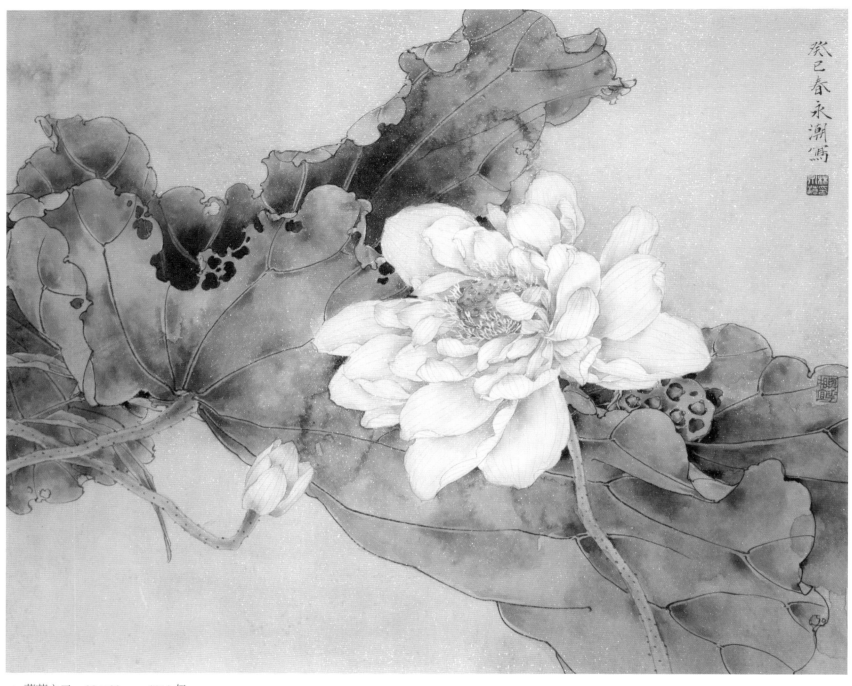

→ 荷花之二　39×33cm　2013 年

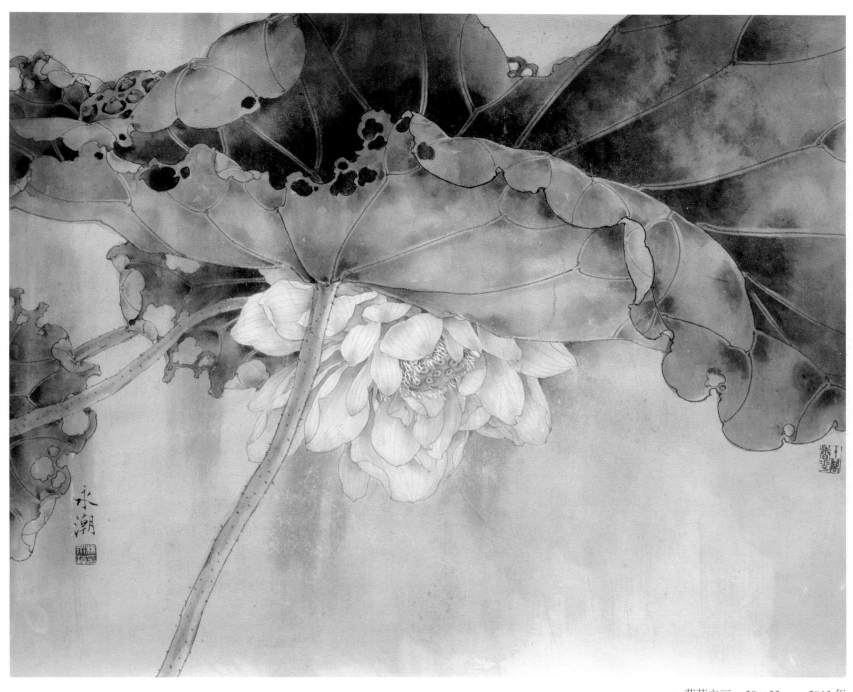

→ 荷花之三　39×33cm　2013 年

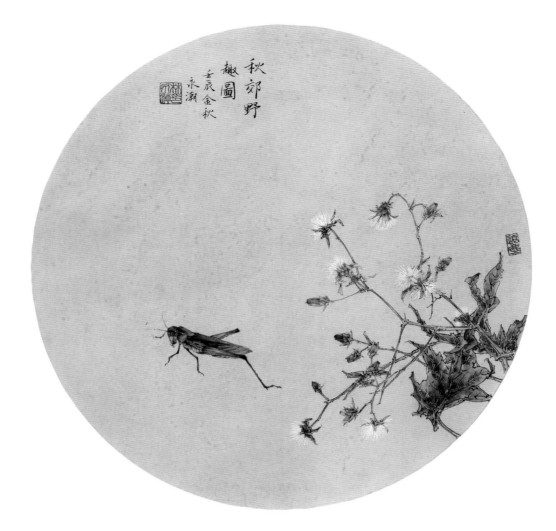

→ 荷花之二　33×33cm　2012 年

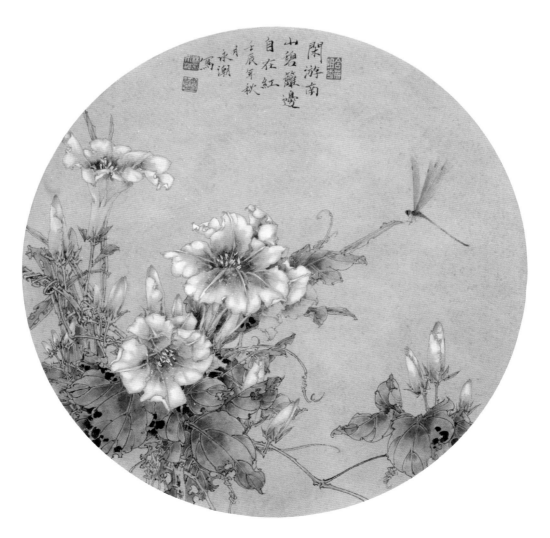

→ 野趣　33×33cm　2012 年

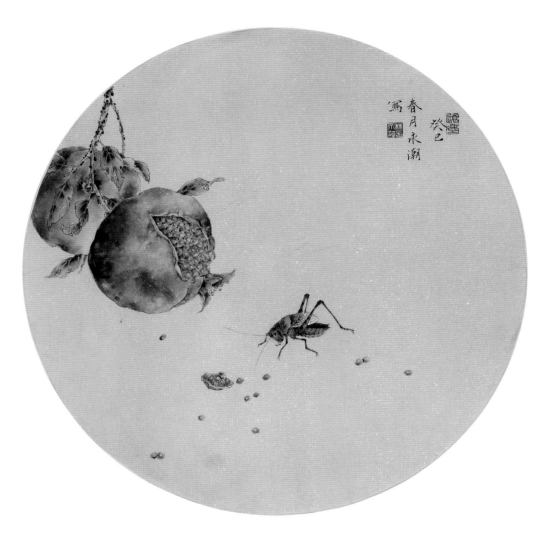

→ 石榴图　33×33cm　2013 年

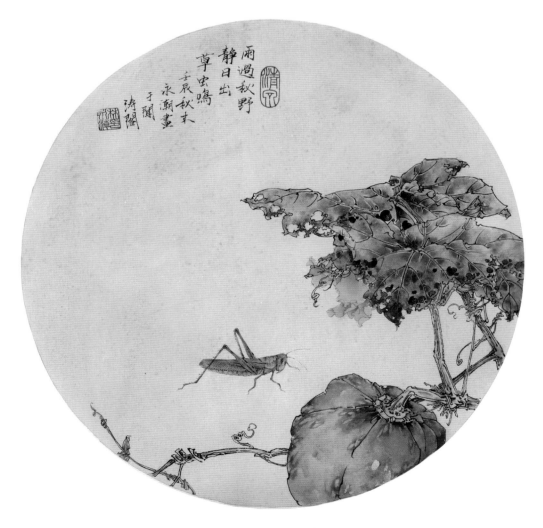

→ 雨过秋野静　33×33cm　2012 年

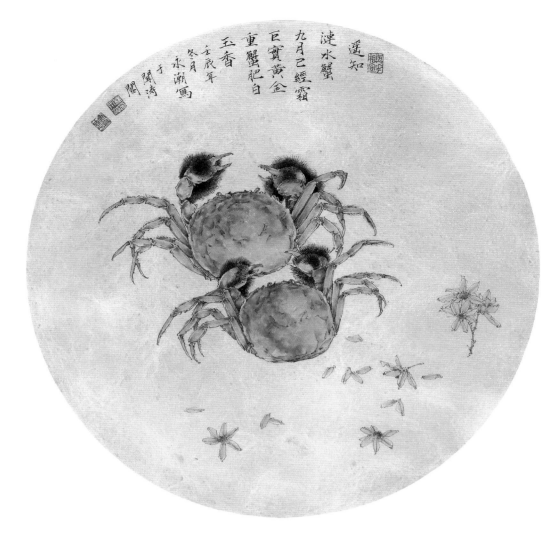

逞知
溧水蟹
九月已經霜
巨寶黃金
重蟹肥白
玉香
壬辰年
冬月
永潮寫
于閩湾閣

→ 双蟹　33×33cm　2012 年

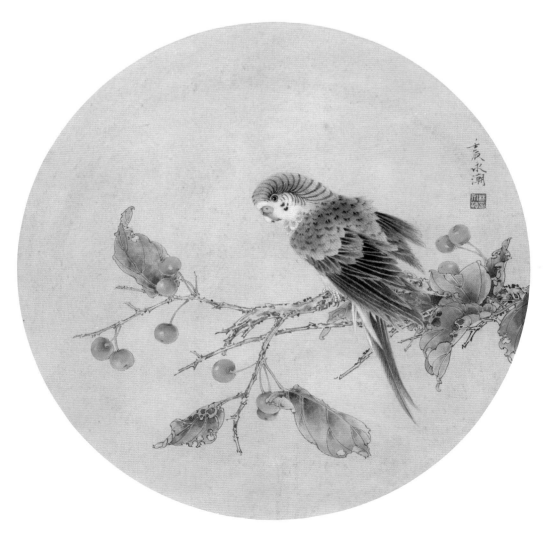

袁永潮

→ 红果　33×33cm　2012 年

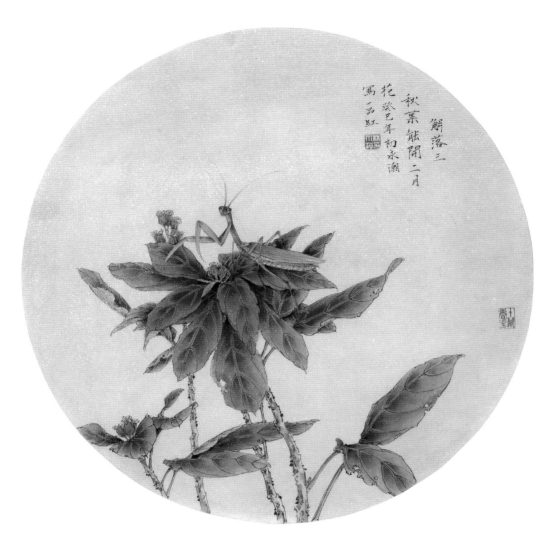

→ 二月花　33×33cm　2012 年

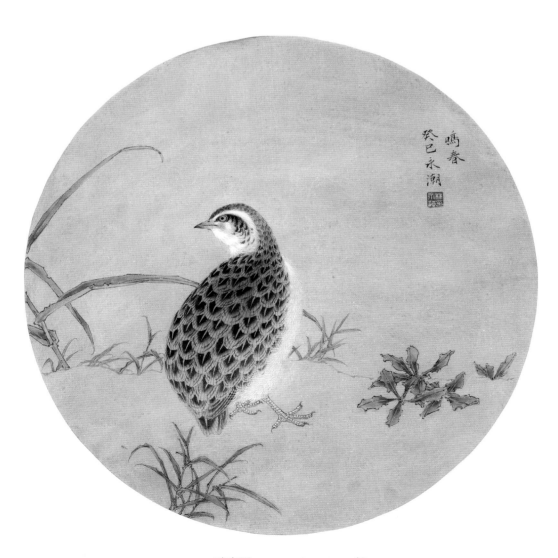

→ 鸣春图　33×33cm　2013 年

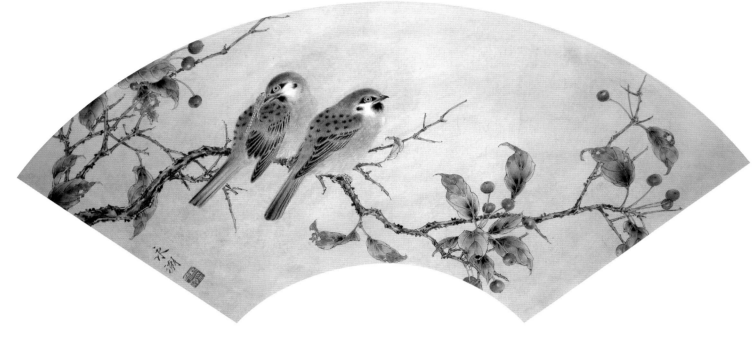

→ 扇面红果　56×22cm　2012 年

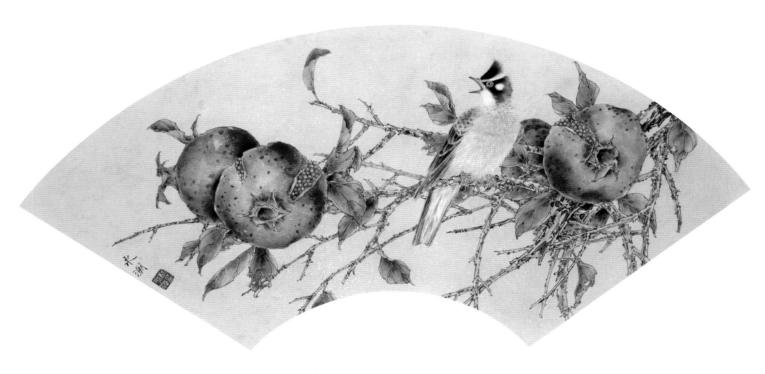

→ 扇面之一　56×22cm　2012 年

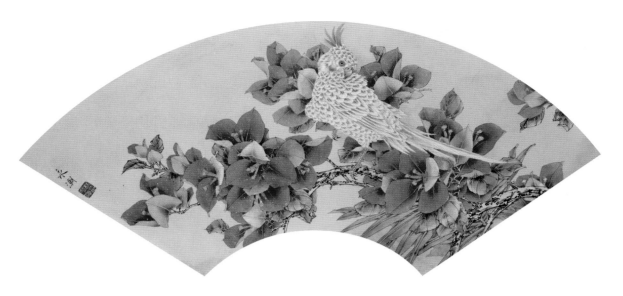

→ 扇面之二　56×22cm　2012 年

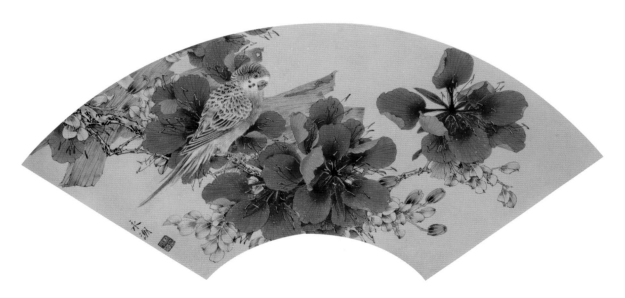

→ 扇面之五　56×22cm　2012 年

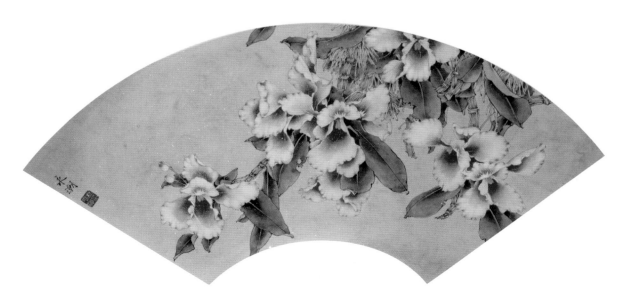

→ 扇面之三　56×22cm　2012 年

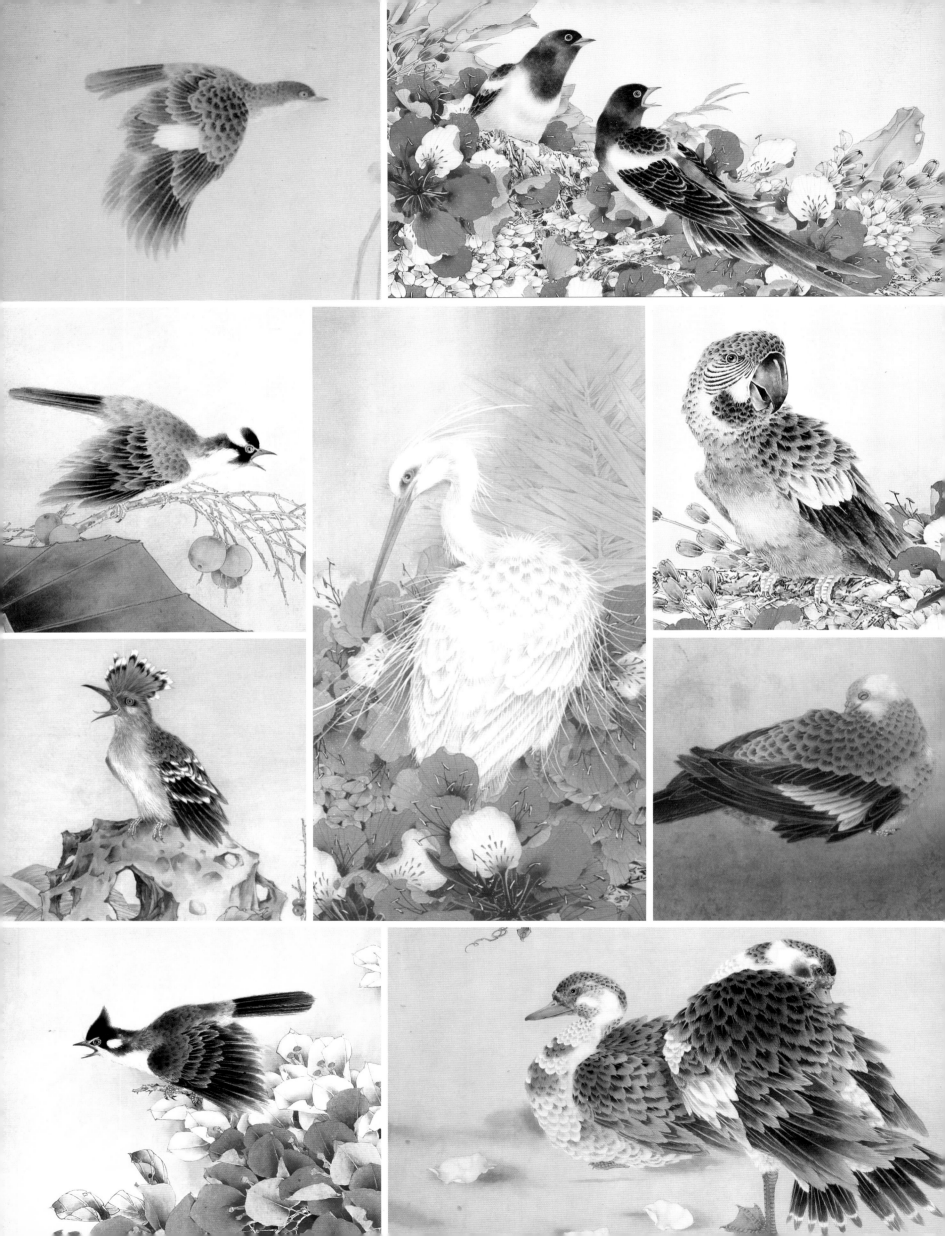